中国画十八描法

范生福 ◎ 绘画

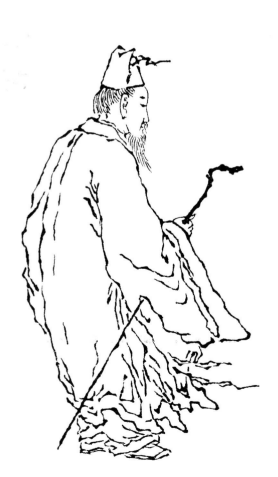

上海人民美术出版社

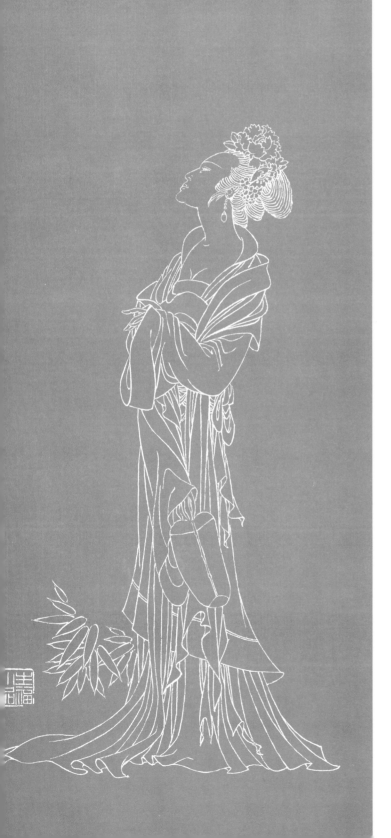

目录

第一章　十八描及用笔法

中国画讲究线条的运用，故白描是中国画的基本功，如人物画中的"十八描"法，是前人对线描的概括和总结，为后来的中国画发展奠定了基础。故线是中国画最主要的造型基础，用线须讲究。一根线要有起点、运笔、收笔，要有提按顿挫，要有一波三折，要有轻重缓急，即"执笔要恭，用笔要松"。线描技法大体可分为两类，一类为中锋用笔，也叫正锋。要求力度始终如一，线型粗细一致，画出来的线条如行云流水，挺拔流畅。另一类是侧锋用笔，行笔时笔管倾斜，通过轻重、疾徐、提按等形成不同的线形。要注意用笔要像写毛笔字一样，千万不能描和涂，"欲行不行，欲止不止"是运笔的大毛病，行笔要沉稳，不能浮滑。一笔中途不要犹豫，不可停留，墨色也要有变化。线要疏密有致，做到疏可走马、密不容针。要重视线的规律、独立美和抽象美。写实是一种线的表现美，依赖物体的自然美也可以意象变形，大幅度地夸张，还可以抽象美，以线本身的律动营造一种线本身的美感。

作为中国画的重要组成部分，白描有其很典型的特点，这也是中国画的共同特点，即写意性和强调书法用笔。白描在表现的技巧上要求很高，在用笔上要求有力、流畅、变化。白描用笔以中锋为主，用笔的轻重疾徐、停行起收，线条的方圆粗细、曲直顿挫是基本练习中所必须理解和掌握的技巧，绝不能忽视。根据不同的物象须采用不同笔触才能表现出不同的精神特征。用笔要能放能收，执笔持稳，全神贯注于笔尖。历代画家，凡是线描画得出色的，没有一个不是在用笔上下过功夫的。唐代的吴道子、宋代的李公麟、明代的陈老莲、清代的任伯年都是用笔高手。用笔的力度是动力和阻力在宣纸上产生的摩擦所呈现的一种线条，所谓"锥画沙、折钗股、屋漏痕"的笔迹的形成都是力度的轻重缓急所致。行笔时要既按又提、有节奏感并准确把握力度的分寸。要能以书入画，把书法中的凝重和神采飞扬结合运用，做到重而不凝滞、动而不轻浮。

十八描是中国传统的线描，指古代人物衣服褶纹的各种描法。明代邹德中《绘事指蒙》载有"描法古今一十八等"。分为高古游丝描、琴弦描、铁线描等18种。这18种描法，都是根据历代各派人物画的衣褶表现程式，进行归纳为18种，按其笔迹形状而起的名称。当然，现代衣褶描法已有所发展，如现在的面料与古有别，在此不作评述。

中国画的白描勾线可分三类：较粗的线条叫琴弦，较细的线条叫铁线，极细的线条叫游丝。不论采用哪种线描，都突出"写"字，使每一条线具有书法气韵。

初学白描画，首先要学会执笔和用笔。执笔用笔之法，和写毛笔字方法一样，即古人所传的"按、押、钩、格、抵"五字法。"按"是大拇指肚部分紧贴笔管；"押"是食指与大拇指相对夹持笔管；"钩"是中指钩住笔管；"格"是无名指甲、肉相连处挡着笔管；"抵"是小指紧贴无名指以助之。五指相互配合，执住笔管，其力才得平衡（见图一）。此外，还要求指实掌虚，掌竖腕平，腕和肘悬起。这样执笔画线才能笔锋中正，运转自如。

勾线贵用中锋（见图二）。中锋的好处在于丰实健壮而无偏枯纤弱的弊病。一般认为，把笔杆竖直，即前面所讲的执笔法，容易取得中锋的效果。其实有法而无定法，只要让笔尖处于墨痕中间，而不偏出墨痕的一边，做到万毫齐力、圆转坚厚、随各人习惯去执笔，也未尝不可。总之，存心要恭，落笔要松，有往皆收，无垂不缩，力求做到严谨而不板滞，流利而不油滑，道劲而不霸悍，笔意连属，生动自然，以求整体的和谐，当可及矣。

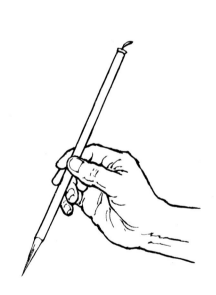

图一

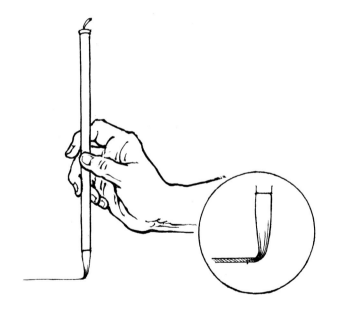

图二

第二章　十八描法

柳叶描

柳叶描，线条如柳叶迎风，故名。因柳叶描似柳叶迎风，忌浮滑轻薄，吴道子常用此法。其特点，行笔雄浑圆厚，衣纹飘举，很有动感。先作底稿，再将熟宣纸覆其上。勾正稿时，先勾头、手部位，再勾衣纹、配件等。勾正稿时，要全神贯注，一气呵成，且柳叶描的特征要鲜明。

如图《西施浣纱》，画中转身的姿态使画面呈"S"形构图，身上的衣带随风而飘，手挎竹篮，装束简单，天真烂漫的村姑形象栩栩如生。

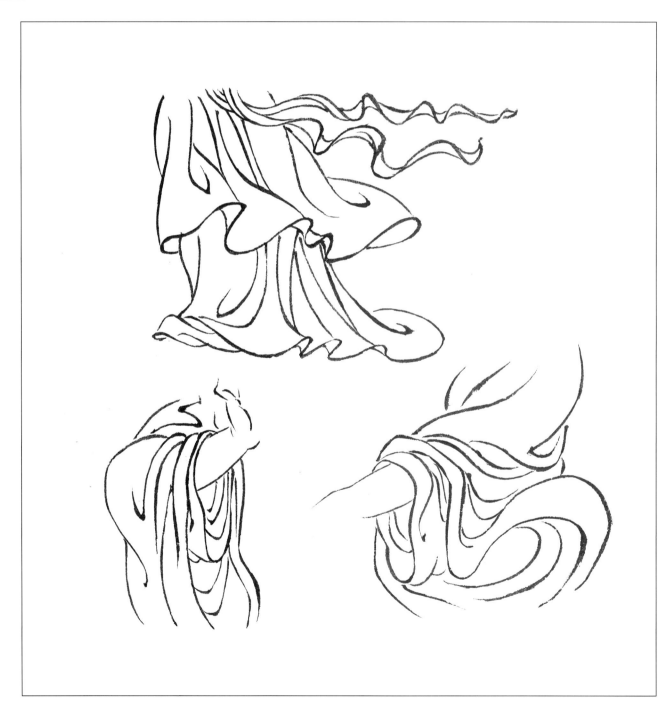

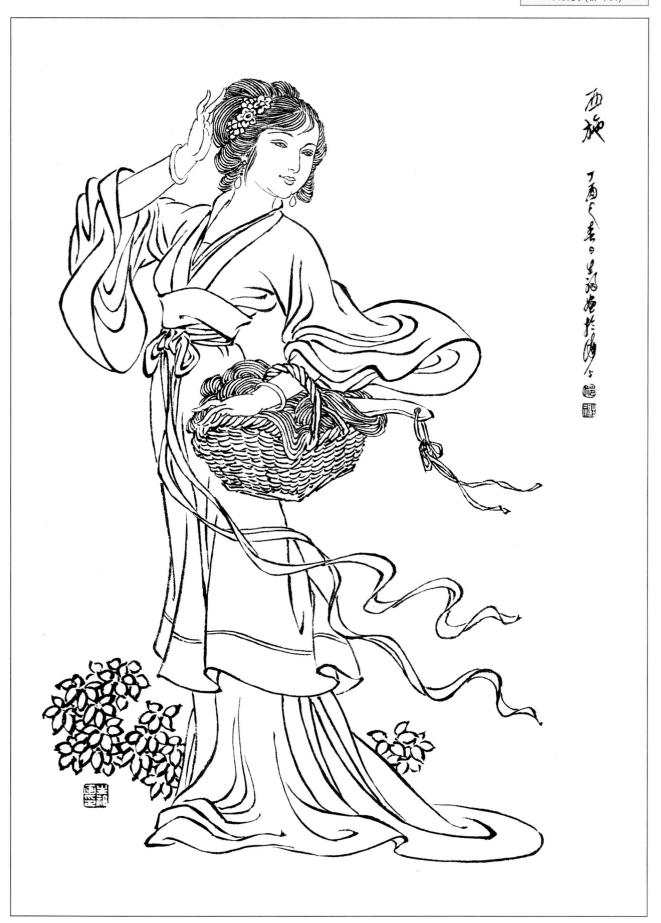

战笔水纹描

它是粗大的减笔，形虽颤颤，可用笔要留而不滑，停而不滞，似水纹流畅之感。线条特点是节奏感强，留而不滑。

此描法在《姜子牙》中的须发、披风衣部分，使用得最为充分，且恰到好处，将人物坚毅、智慧的性格通过笔端巧妙地表现了出来。

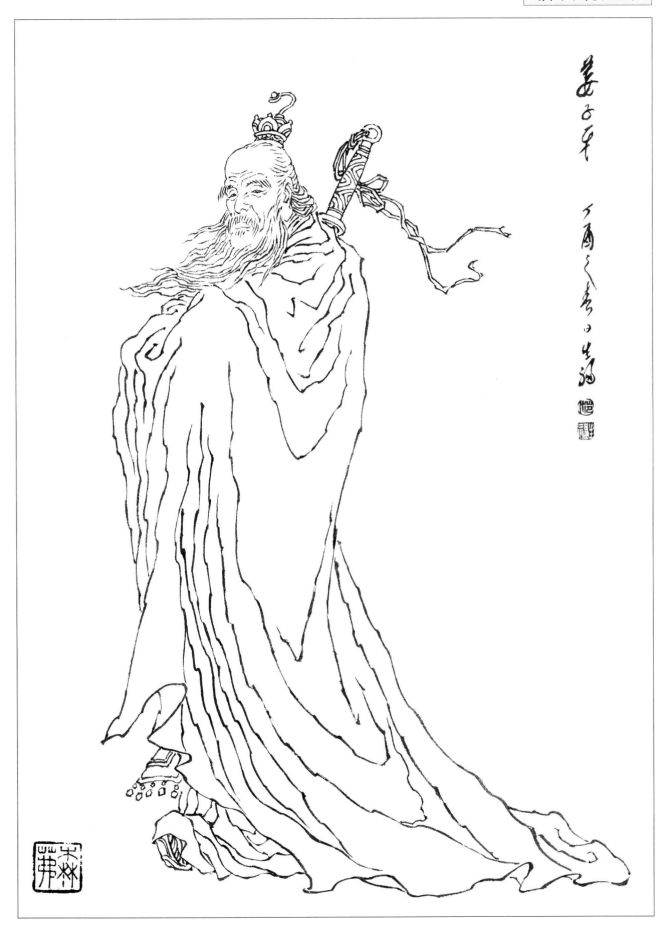

竹叶描

顾名思义，其线描状如竹叶。一般用中锋来勾勒表现，压力用于线中，且柔而不弱。在具体使用中，短笔可借用竹叶、芦叶描，长笔则如画柳叶描，但较其要刚，变化也大，如同书法中变错力中锋写之。

此描法主要适用于人物画中较紧身的短打衣、裤，图中孙悟空那灵活、好动的性格处理得妙趣横生，完全适于此描法。

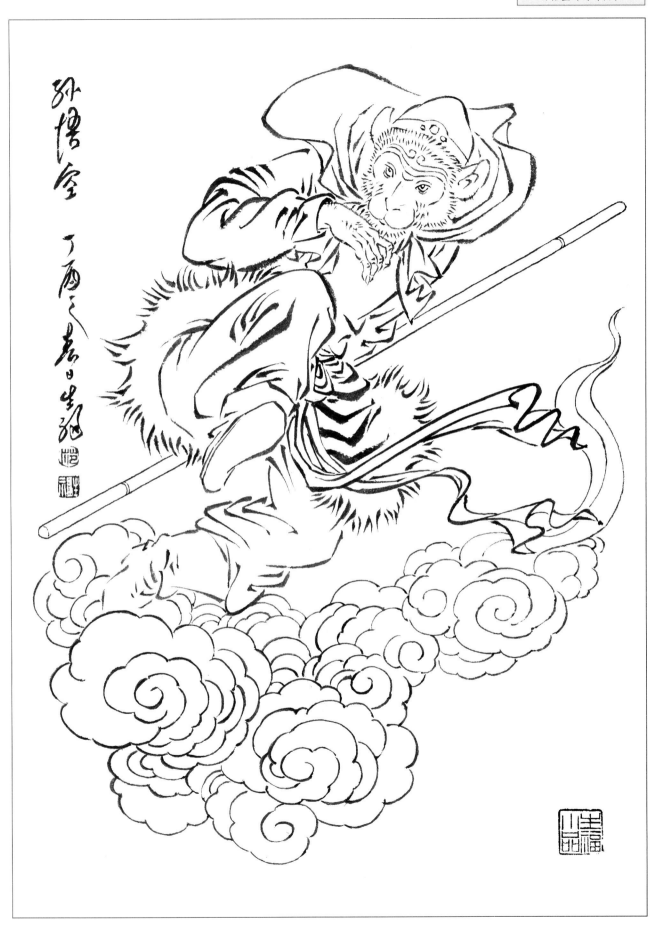

减笔描

　　减笔，虽线条概括、简练，但笔简意远，非常耐看。创作时要切记抓住形体，以最简略之笔写之。元代马远、梁楷常用此法。注意线条的起落笔及抑、扬、顿、挫都要清楚可辨，且墨线长而富有变化。在复描正稿时，运笔要干净利索，一气呵成。

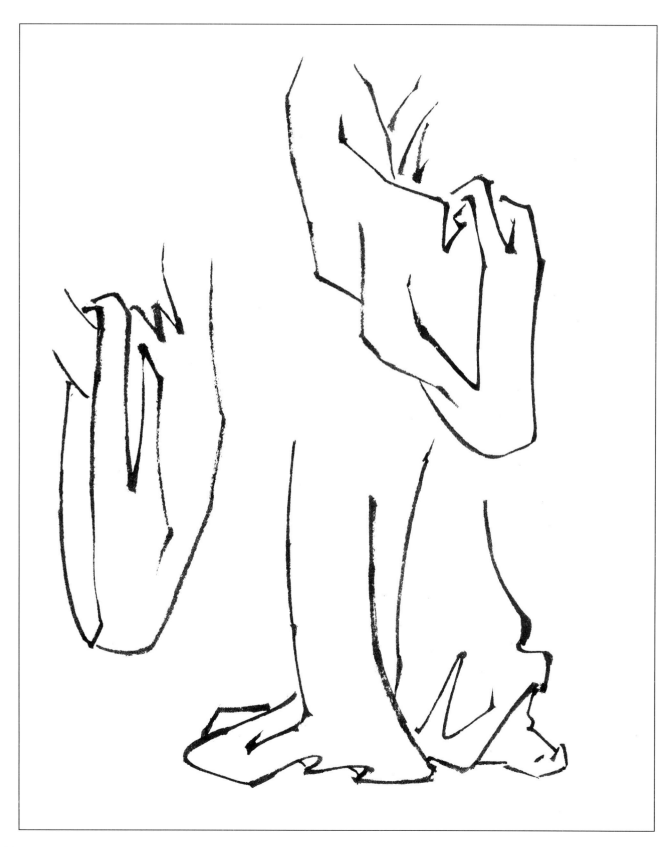

如图中的钟馗奋髯挥袂，怒目圆睁，手挥宝剑，显得正气逼人，英武挺拔。

身上线条简洁，寥寥数笔，却勾勒出人物身体的结构，衣褶的变化，突出了头部和手，使其更为传神。

注意画须发的线要飘逸，衣服的线条要刚劲有力，产生一种对比。

钟馗(减笔描)

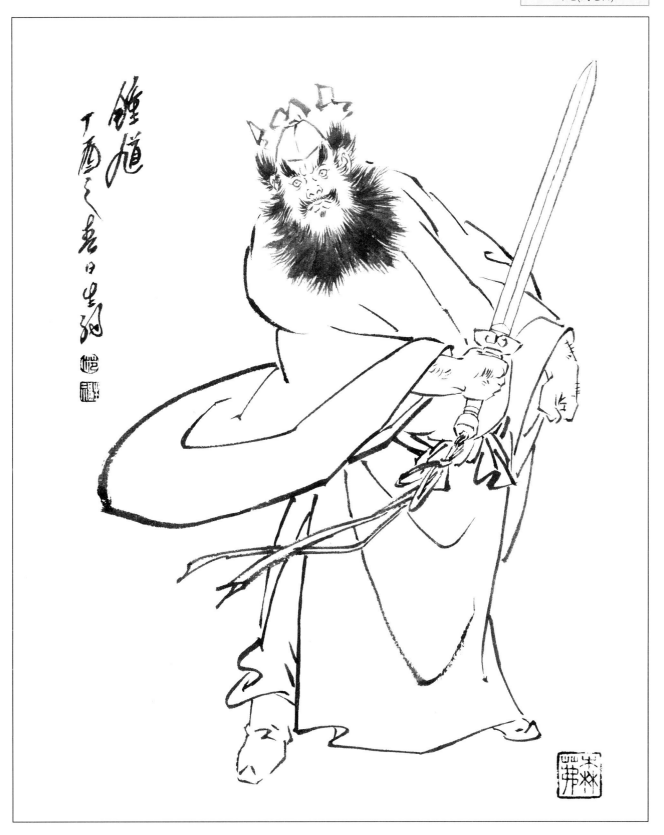

柴笔描

是一种粗大的减笔画描法，刚中有柔，整而不乱。作画时须做到胸有成竹，一气呵成。在选择人物题材上应以刚猛、豪爽性格的为主要表现对象。

图中李逵线条坚挺有力，繁简有致，人物造型舒展，画面颇有张力。

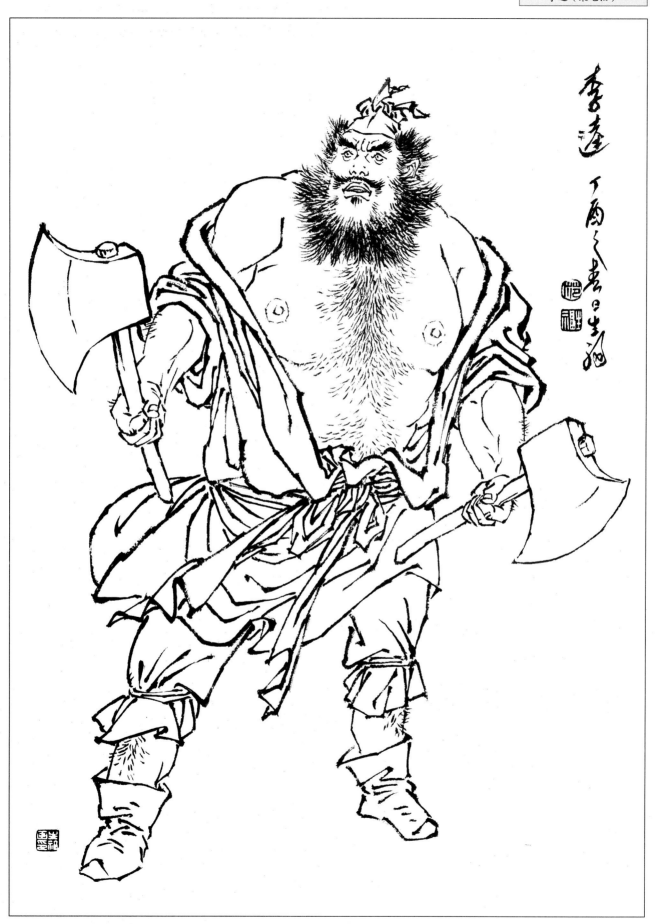

蚯蚓描

蚯蚓描，需柔而有骨，有骨而不弱。笔力内含，用笔圆润，可用篆书圆笔为之。

孔子形象安静、端庄，服饰宽大飘逸，采用此描法时应注意线条的细长匀称、柔中有刚这一特点。

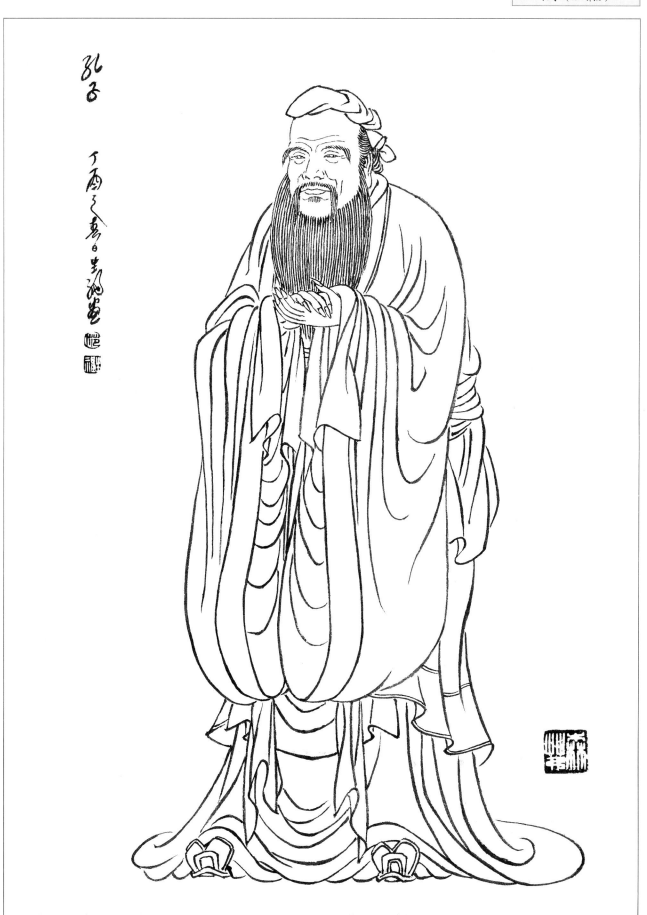

17

高古游丝描

以平稳移动为主，粗细如一，如"春蚕吐丝"，连绵蜿曲，不用折线，也没有粗细的突变，含蓄、飘忽，使人在舒缓平静的联想中感到虽静犹动。因其极细的尖笔线条，故用尖笔时要圆匀、细致，东晋画家顾恺之常用此法。

在运笔时利用笔尖，用力均匀，达到线条较细，但又不失劲力的效果。其行笔细劲的特点，一般适宜于衣纹飞舞的表现。

如图中的林黛玉是红楼梦故事中的人物。本图取人物的正面，衣服袖短、简洁，是明显的明服特征。所采用的高古游丝描，极为精细，均匀。

先画好底稿，再熟宣覆盖其上，复描时，先从脸、手部着手，特别注意手指的线条要流畅、细致，达到优美动人的效果，使画面增辉。

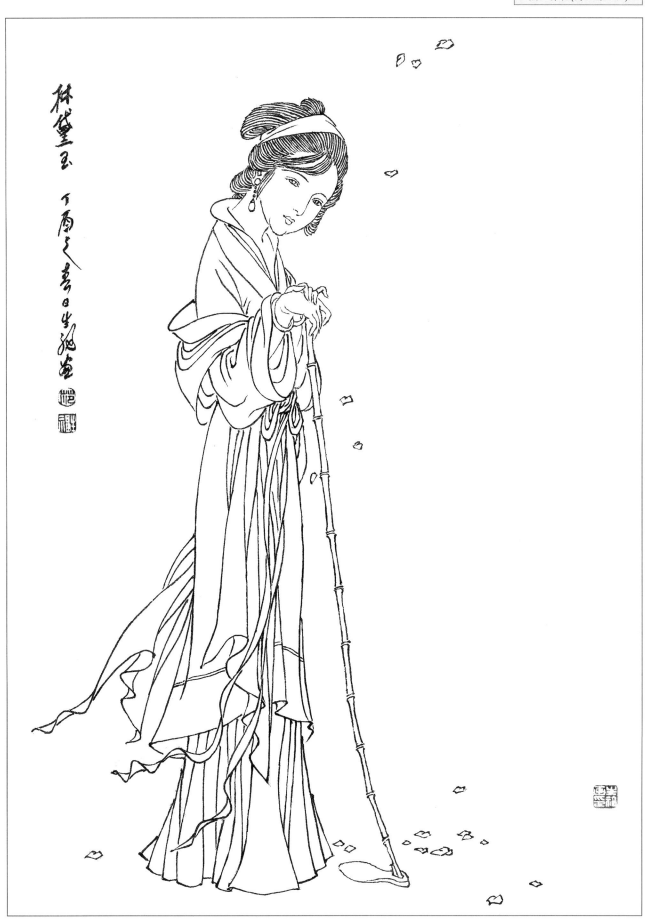

琴弦描

琴弦描，顾名思义，其笔法沉着稳健，线条流畅、犀利，有一股张力。注意利用中锋悬腕，笔法沉着，心手相应不乱。线条相对于高古游丝描显得略粗些。运笔时强调气要足，全神贯注，笔笔到位。

画正稿时，可先画脸和手，然后画衣服，最后添衣服的纹饰和首饰、挂件等。

如图，主人公身着盛装，显现了身为朝廷官宦之女。注意在人物神态刻画时力求表情凝滞，气质高贵。

作品选择人物的全侧面，很好地表现了优美的仪态。画侧面的脸，线条的起伏要优美，尽量一气呵成。

因人物动势向左，故落款取在右边，使其左右相呼应、平衡。

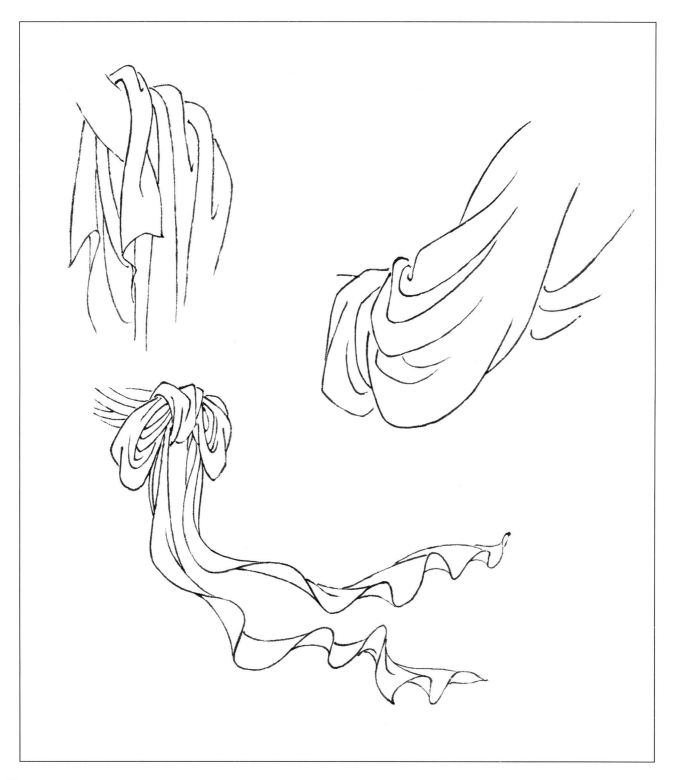

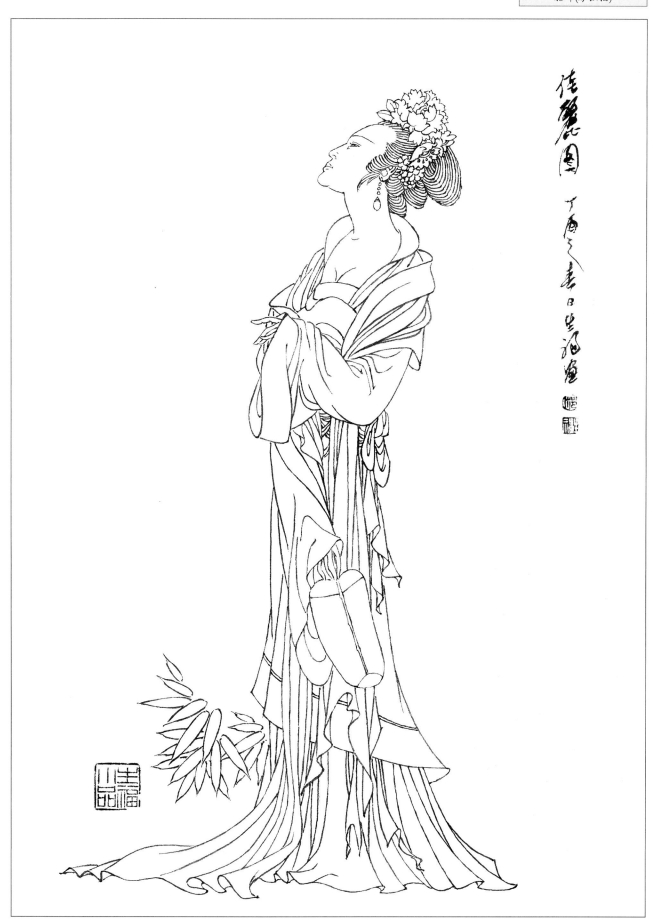

铁线描

铁线描，方直挺进，行笔凝重，衣纹有沉重之感。用中锋，行笔凝重、圆劲，无丝毫柔弱之迹。相对于琴弦描显得更粗些。适合于绘较为庄重的题材。其特点是粗细大致均匀，像铁丝一样，坚韧有力。

图中的主人公身着冬装，体现了塞外的严寒气候，配以紧抱着的琵琶以寄托主人公的思念故乡之情。

作品中曲线的形体，体现了人物的优雅和婀娜多姿。线体与人物的表情、姿态相统一，画面显得较庄重、典雅。

先做底稿。熟宣覆其上描正稿时，可先画脸和手。注意脸部、手的勾线要圆润、细腻。接着勾衣服和配件，注意勾衣褶时要使铁线描的特点尽量表现出来。

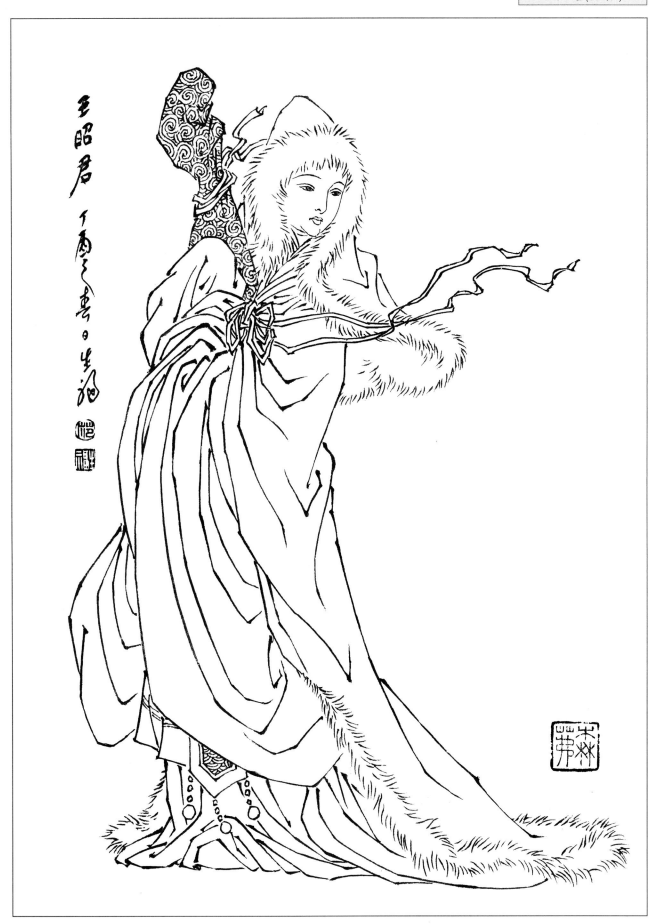

行云流水描

其状如云舒卷，白如似水，转折不滞，连绵不断。

因线条较长，连绵不断，故运气要长而连贯，避免产生断笔、滞笔。注意线条的特征圆滑流畅，勾描正稿前先将线条练熟，才能做到得心应手，游刃有余。

如图洛神正身直立，慈眉善目，神情娴淑恬淡，沉稳慈祥，俊美动人。身上随风而动的风带，如行云流水，纤柔曼妙，动感十足。由于身上的长袖、衣带、风带相互穿插，要理解衣褶来龙去脉，不能搞乱。

构图均衡，画面清新秀丽，细致生动。

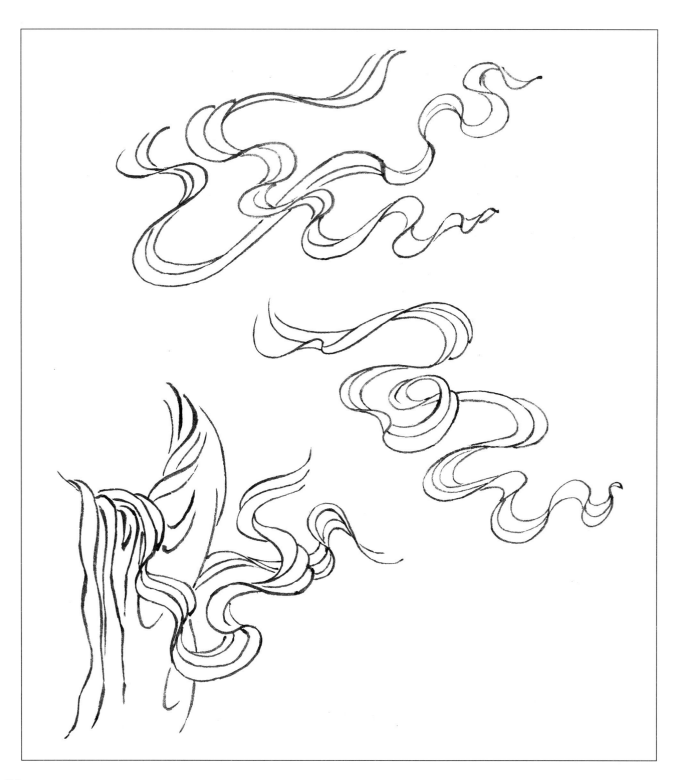

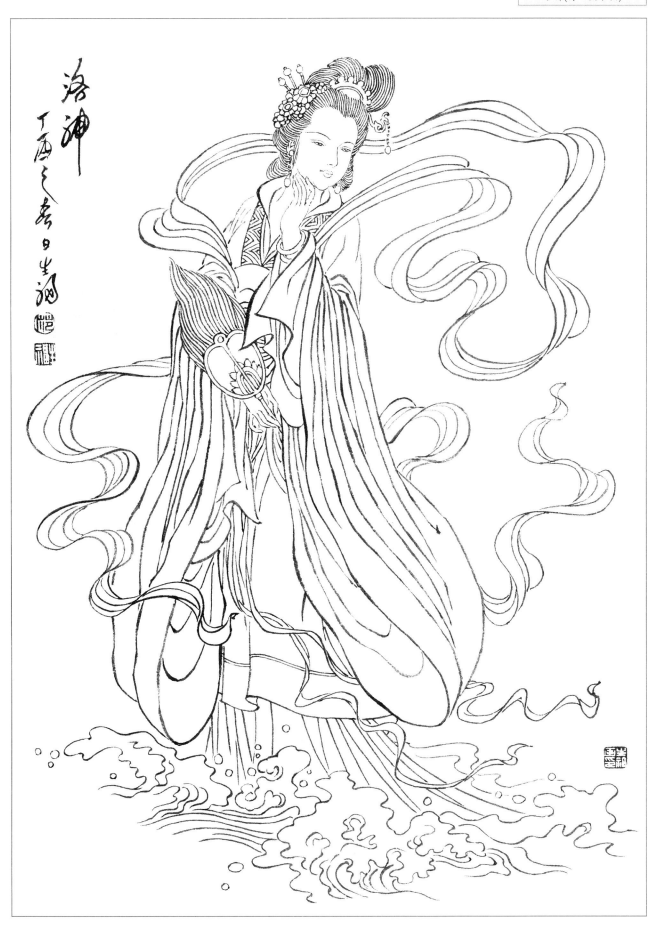

马蝗描

因南宋画家马和之常用此法，故名。又称兰叶描。伸屈自如，柔而不弱，气神通畅，切忌雍肿、断续。吴道子也用此法，其行笔磊落，圆润转折，凹凸起伏，轻重顿挫之间，呈现出粗细刚柔、长短虚实的特点，具有立体感。

如图中诸葛亮的马蝗描法，线条飘逸、流畅、沉着，使人物的性格、气质自然地流露了出来。

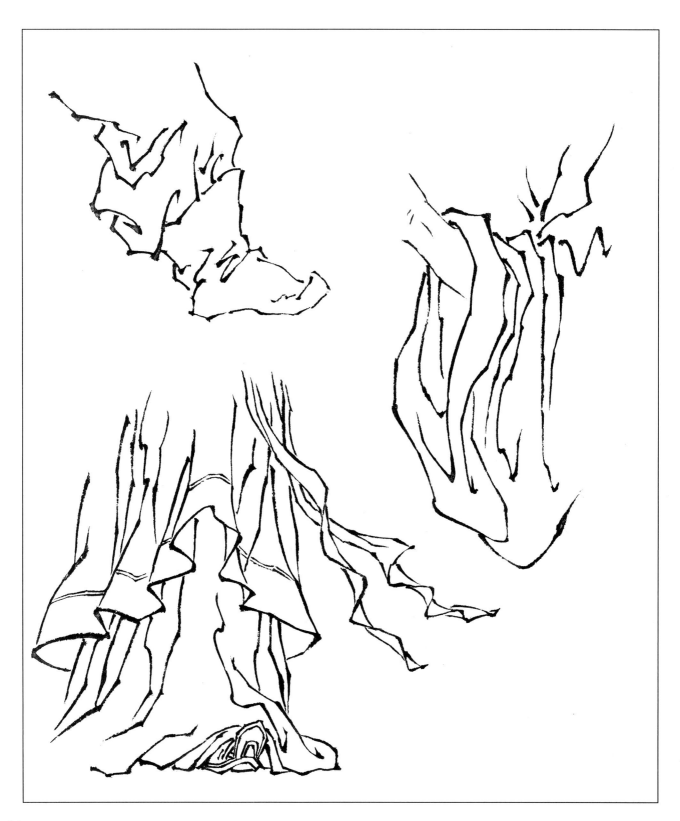

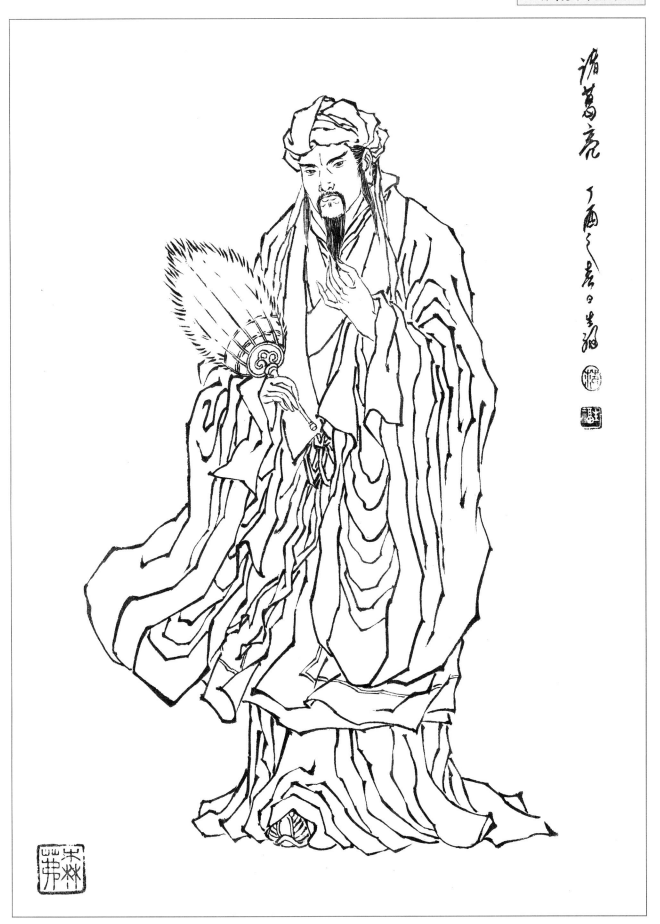

诸葛亮（马蝗描）

钉头鼠尾描

用笔坚挺，借兰叶之法。起笔按下产生的点如钉头，收笔渐细，形如鼠尾，故得名。钉头鼠尾描，关键是起笔钉头和落笔鼠尾的这一特征，运笔顿挫有力。

岳飞是民族英雄，此图所选的角度为仰视，正好突出了主人公高大威猛、气吞山河的英雄气概。

画头部时一般先画脸部，再画头盔，这样较容易把握好画面。先画人物及衣服、配件的外形，最后再刻画繁杂的图案纹饰。

构图上人物向右伸展，极具张力。

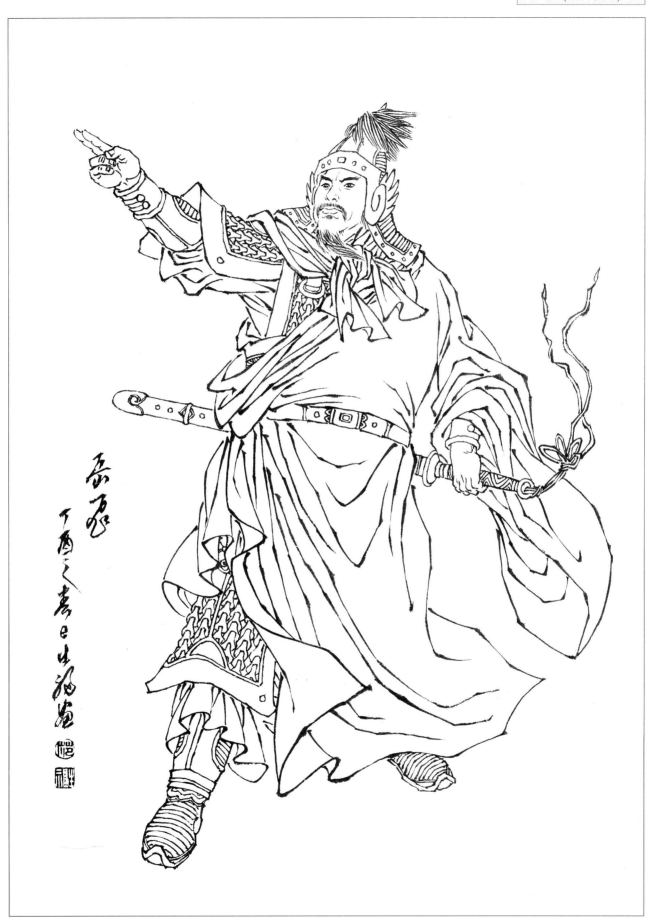

撅头丁描

也作撅头描。撅，一作橛，用秃笔，俗称秃笔线描，马远、夏圭用之。线条特点是坚强、挺拔，但忌绘成粗糙感。

借用秃笔易表现出坚强挺拔之意，但切勿粗糙，要刚中含柔，并有婀娜之美感。

如图画面中丰富的山草和农具显现李时珍的不畏千辛万苦的性格。线条繁密有度，主题鲜明、画面饱满而有张力。

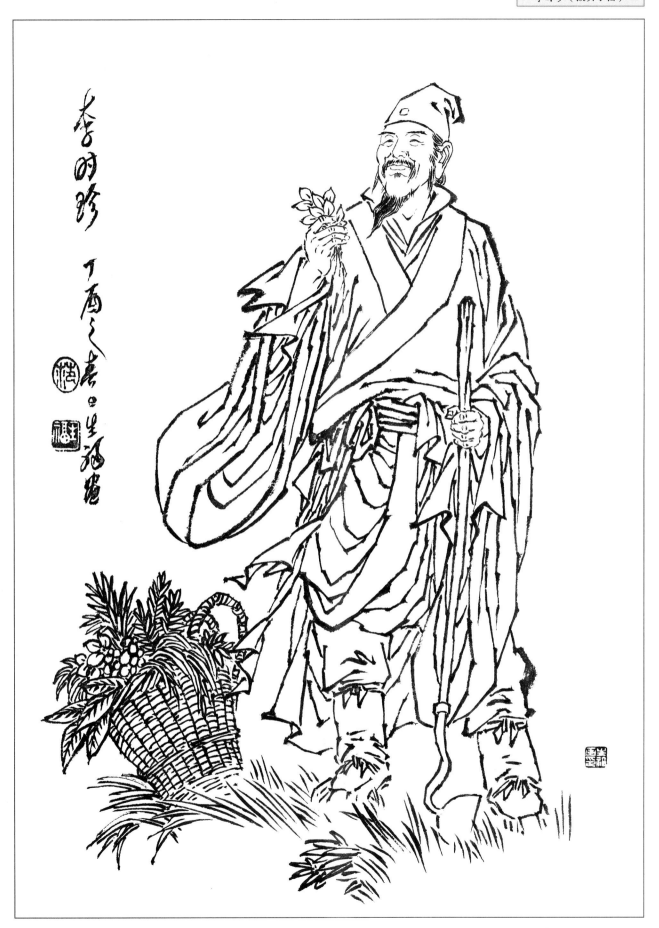

混 描

混描，关键是浓淡线条的结合，处理要巧妙、得当。画面中的淡墨正好表现了在薄纱里隐约的线条，薄纱的透明质感自然地表现了出来。混描的处理增加了画面的立体感和线条丰富的变化。

另外，以墨色的浓淡结合来画，会产生阴阳线之效果。画面线条变化丰富，有立体感。但也有另一种表现形式，即勾线后沿线一侧用淡墨微染，形成其凹凸感。

图中主人公身着长袖薄纱，袒胸开放，是典型的唐朝仕女形象。取贵妃醉酒之题材，酒壶的余滴和头的下倾与跟跄之步均表现了杨贵妃的醉意。漂亮的衣饰花纹、考究的酒壶和身上精致饰品的装扮突显了主人公的雍容华贵的气质和奢华生活。

画正稿可以先勾主线，再勾装饰物和衣服纹样。纹样虽为其次，但也要认真对待，画时需一丝不苟，增加画面的精致感。同时也体现出主人公的富贵身份和性格特点。

画面动势向右，落款在左，以此平衡画面。

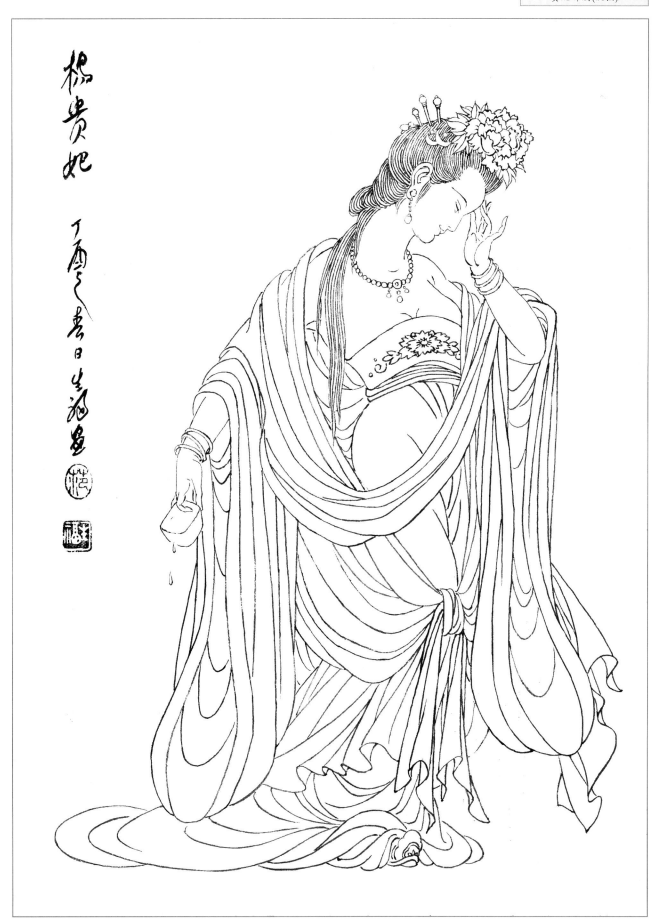

贵妃醉酒(混描)

曹衣描

　　因北朝齐曹仲达画像，勾线稠密重叠，衣服紧窄，故后人称其为"曹衣出水"。一般都用直线来表现，且衣贴形体，似出水之态。一指此法为曹仲达所创，也有指此法为曹不兴所创。注意画的衣服紧贴在人物的身体上，把丝绸、布匹轻软的质感表现得淋漓尽致，使人物的肢体动态透过衣服的遮掩，依然能够让人感觉得到。

　　《寿星图》，构图饱满，人物福态、可爱的表情轻松自然，一手捧寿桃，一手执杖，须发飘逸，使画中老寿星一身仙气。

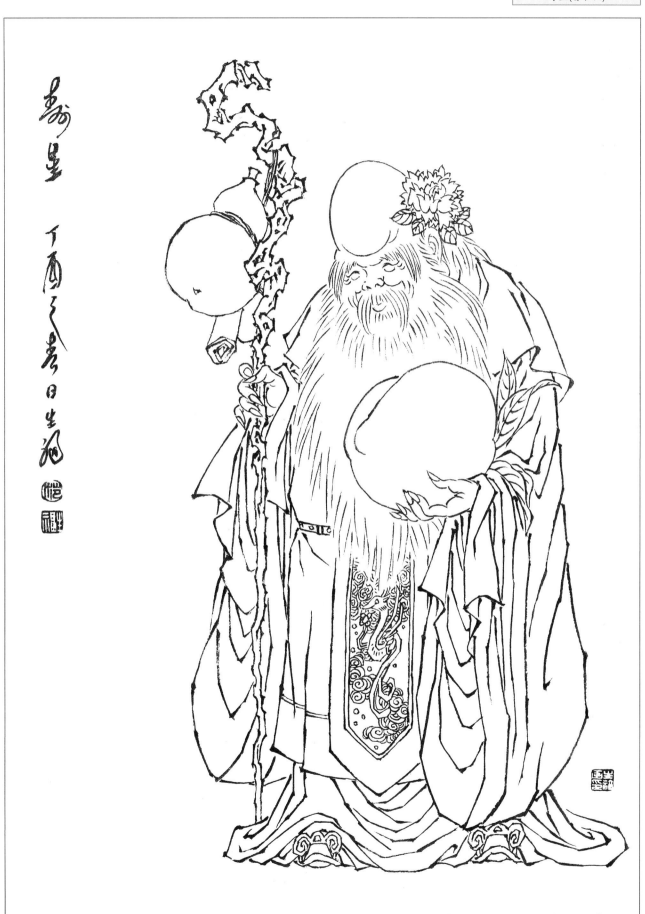

橄榄描

两头尖，似橄榄状。勾勒时忌两头有力而中间虚弱。颜辉常用此法。如图，达摩角度为正侧面，肉身与衣褶的不同线描方法，产生了强烈的对照，这种反差增强了达摩修炼的神秘感。

橄榄描表现的衣褶，坚挺刚劲、厚重。达摩闭目瞑思、苍老肃穆，形神兼备，是苦心修炼的典型。

注意达摩身体线条与衣服线条的不同感觉。画达摩用的是一种圆劲、写实的线描，而衣服用的是一种一线多折，顿挫有力的橄榄描特征的线描。

描正稿时，先画头、手、上身。用线要一丝不苟，细致入微。接着画衣服，线条要大胆直入，夸张自然。最后用小笔画出蒲团。

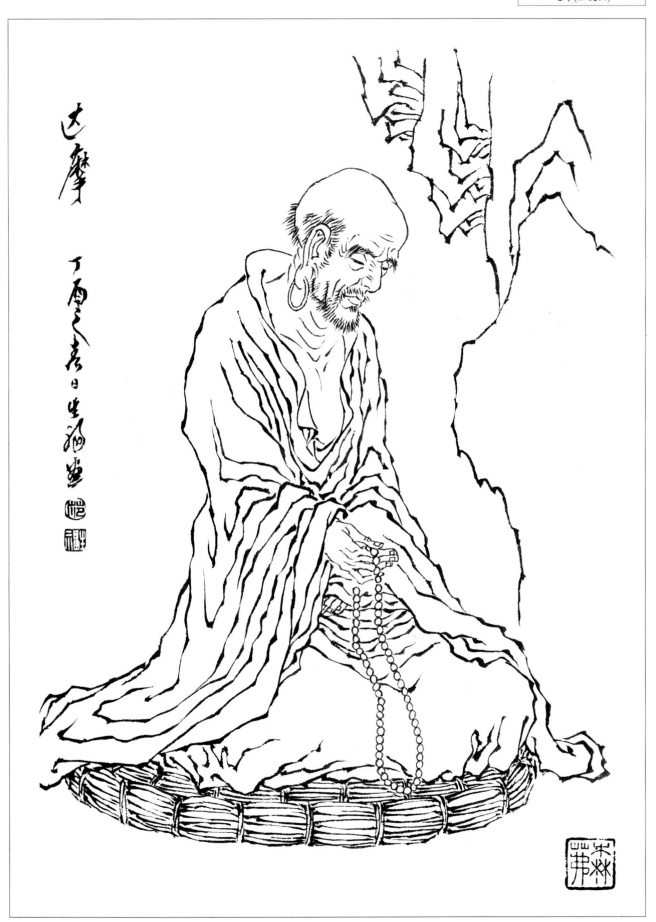

折芦描

用笔由圆转方，方中含圆，尖笔细长，如写隶书之法。南宋画家梁楷常用此法。用此法表现出的唐太宗（如图）线条松紧有致、天然成趣，人物性格气宇轩昂，气度非凡。

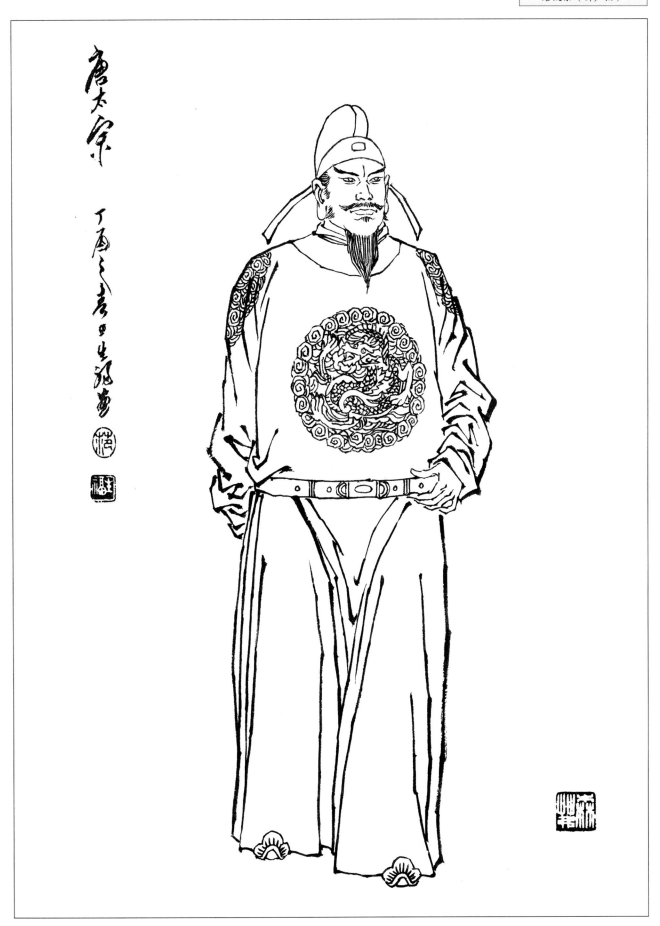

枣核描

用尖的大笔绘就。虽与橄榄描相似，但线条节奏要较之柔和些，故线条更显自由些。

线描的刚劲有力和画面丰富的配件、纹饰，象征了皇帝的权力和奢华。

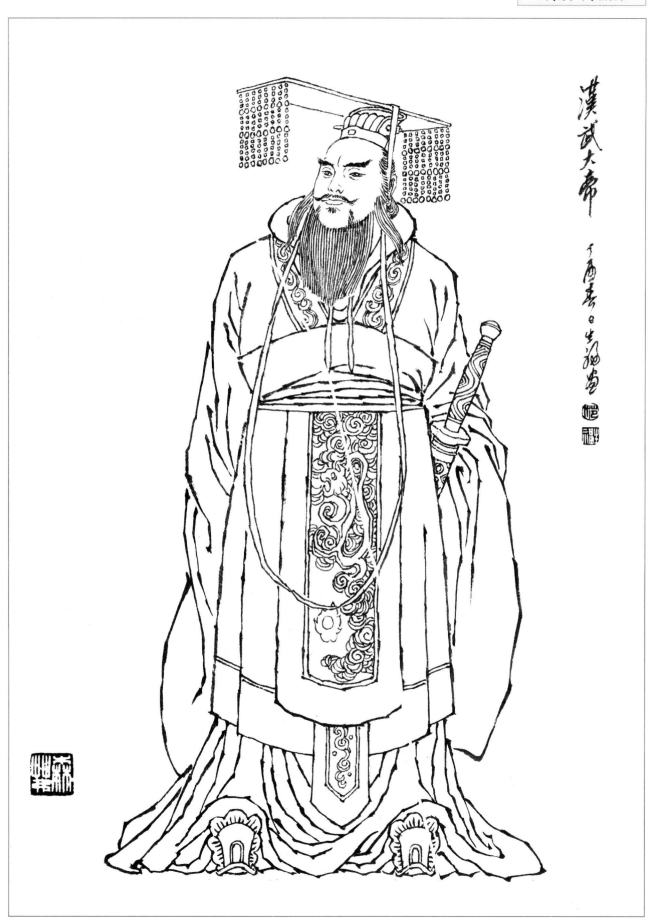

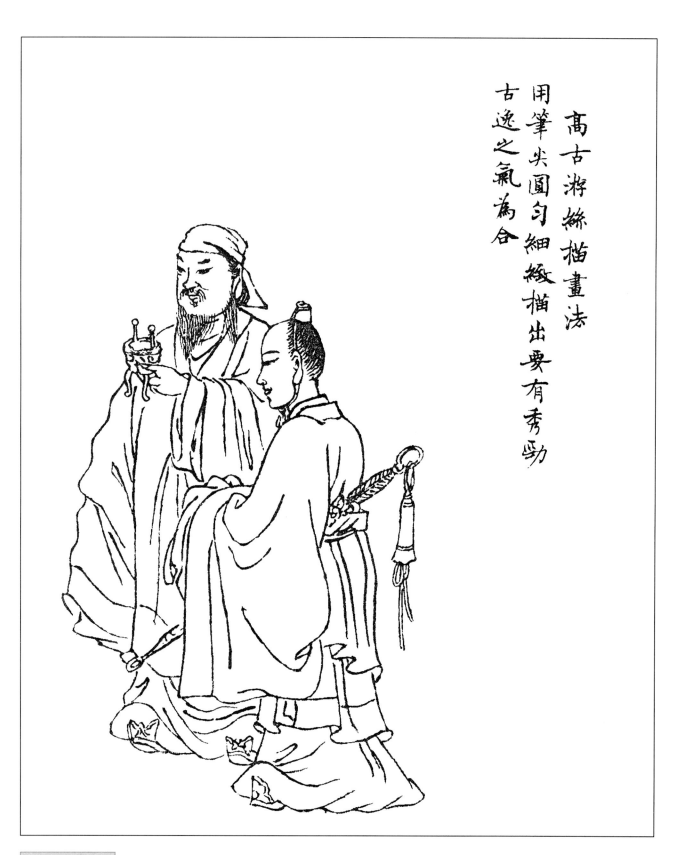

高古游丝描画法
用笔尖圆匀细致描出要有秀劲
古逸之气为合

高古游丝描

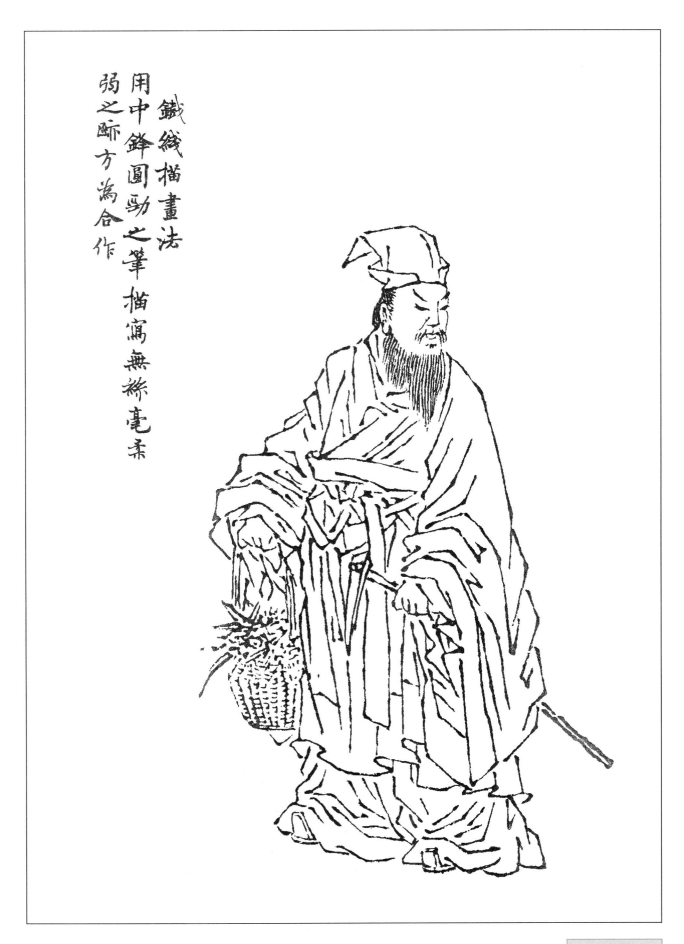

鐵綫描畫法
用中鋒圓勁之筆描寫無絲毫柔
弱之斷方為合作

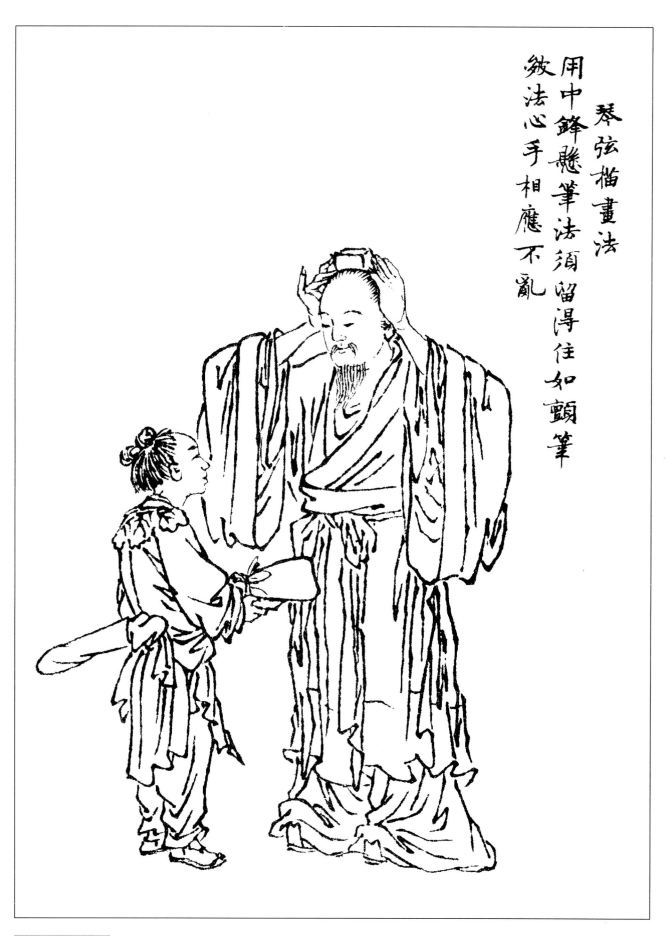

琴弦描畫法

用中鋒懸筆法須留得住如顫筆

皴法心手相應不亂

琴弦描

行雲流水描畫法
用筆如雲舒卷自如似水轉折不滯

行云流水描

馬蝗描畫法
伸屈自然柔而不弱無
擁腫斷續之迹

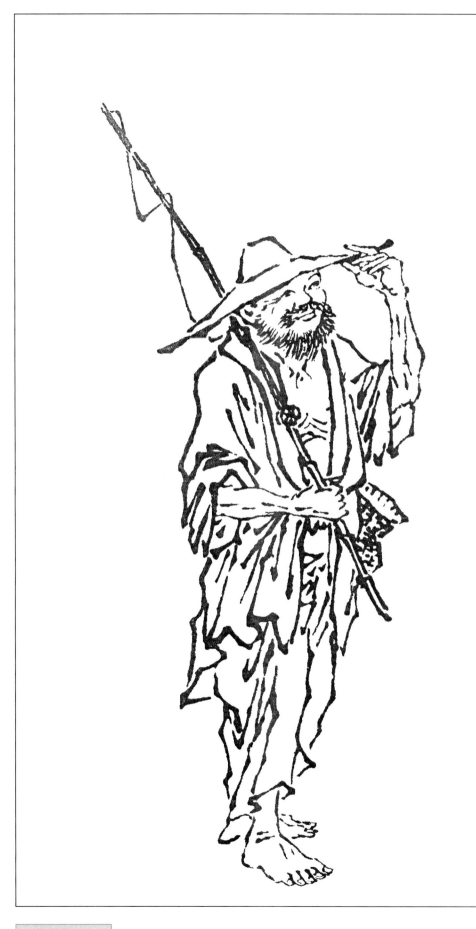

马蝗描

46

混描畫法
以淡墨紱衣褶紋加以濃
墨混成之故稱混描

釘頭鼠尾描畫法
畫有大蘭葉小蘭葉兩種
娵法如寫蘭葉法

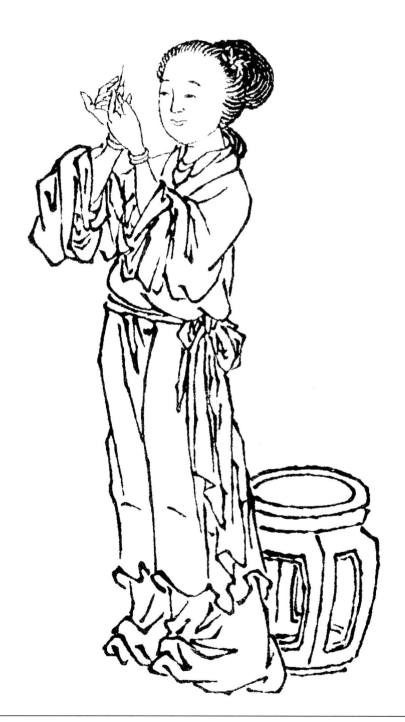

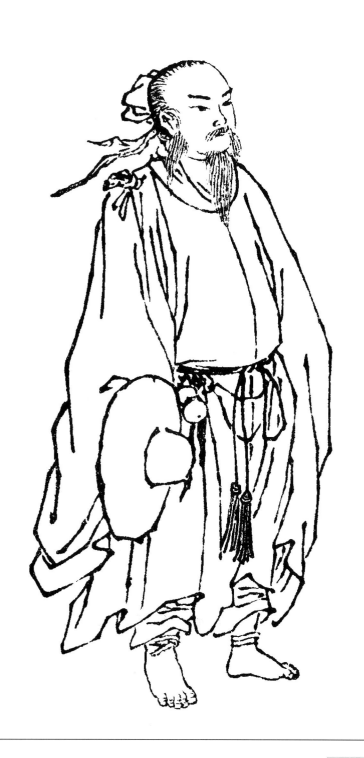

曹衣描畫法

衣褶紋多用直筆緊束，謂曹衣出水，筆法最要沉著

曹衣描

撅頭釘描畫法

以先筆藏鋒而為釘頭一氣到底疾若奔馬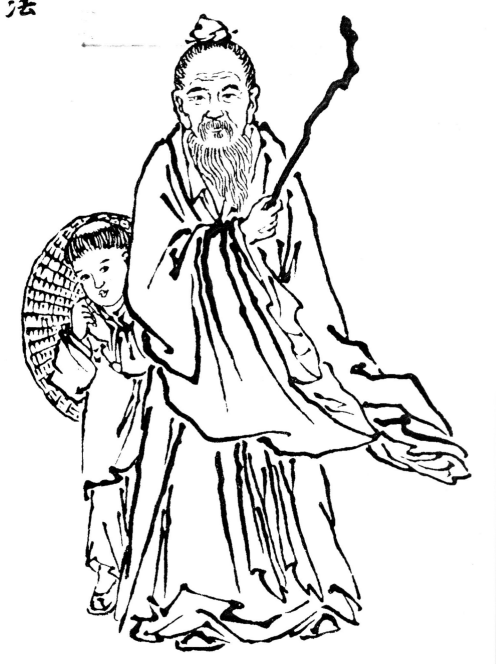

橄欖描畫法

用筆最忌兩頭有力中間虛弱
起訖極輕中極沉着如敦煌發
現唐人佛像正用此意

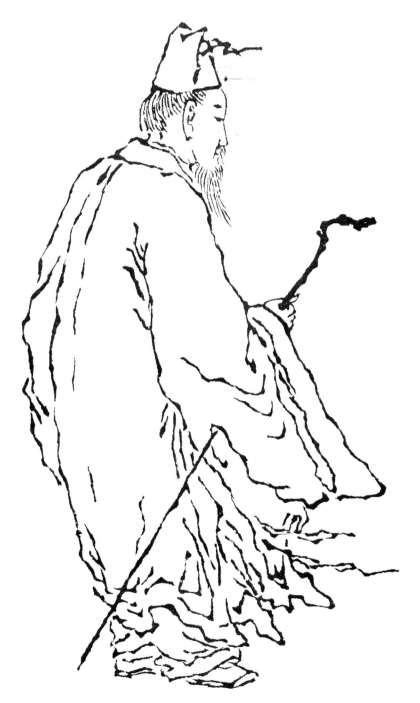

折蘆描画法

用丈大之筆下筆擎衲而筋折屐
細長彷彿蘆葉之折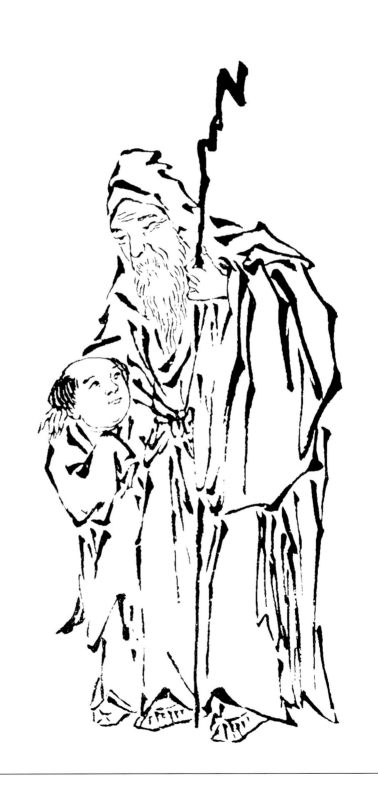

折芦描

柳葉描畫法
書中有倒薤文李後主金
錯刀書法忌於浮滑輕薄
之習

柳叶描

竹葉描畫法
以大筆橫臥作衣摺下筆
肥短筆納如竹葉之狀圖

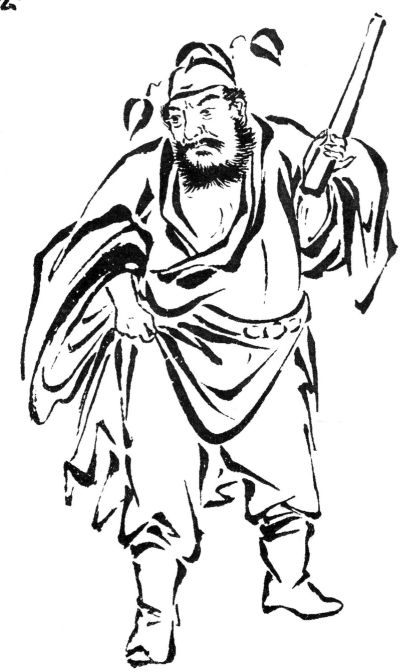

竹叶描

枣核描画法

亦如橄榄描法释石涛画笔
中往往有之是善於学古者惟
不可於形跡拘之多观古画自得

枣核描

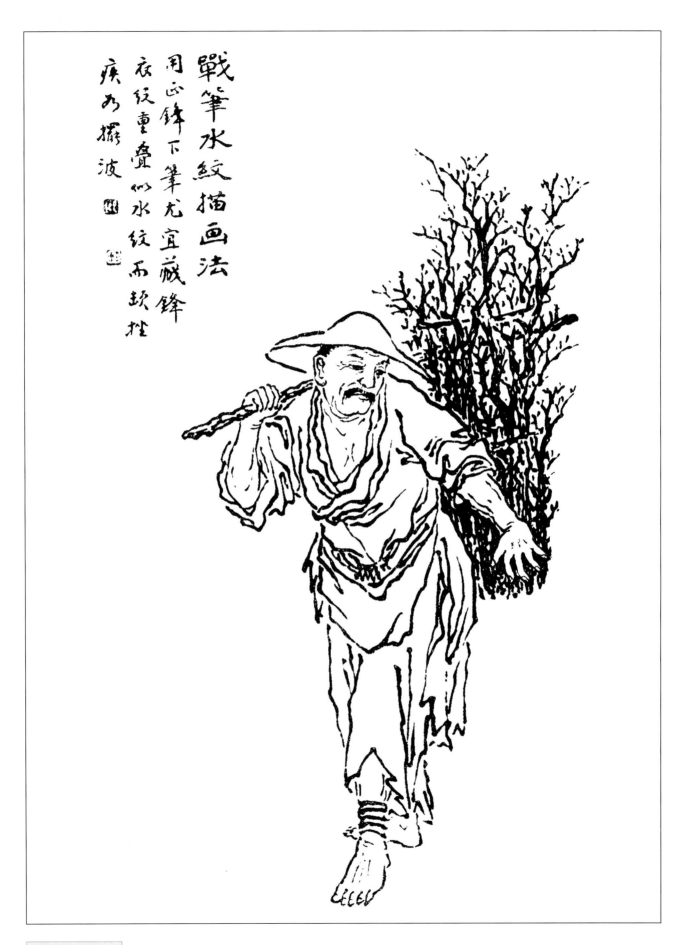

戰筆水紋描畫法
用正鋒下筆尤宜藏鋒
衣紋重疊似水紋而欵挫
疾為擺波

战笔水纹描

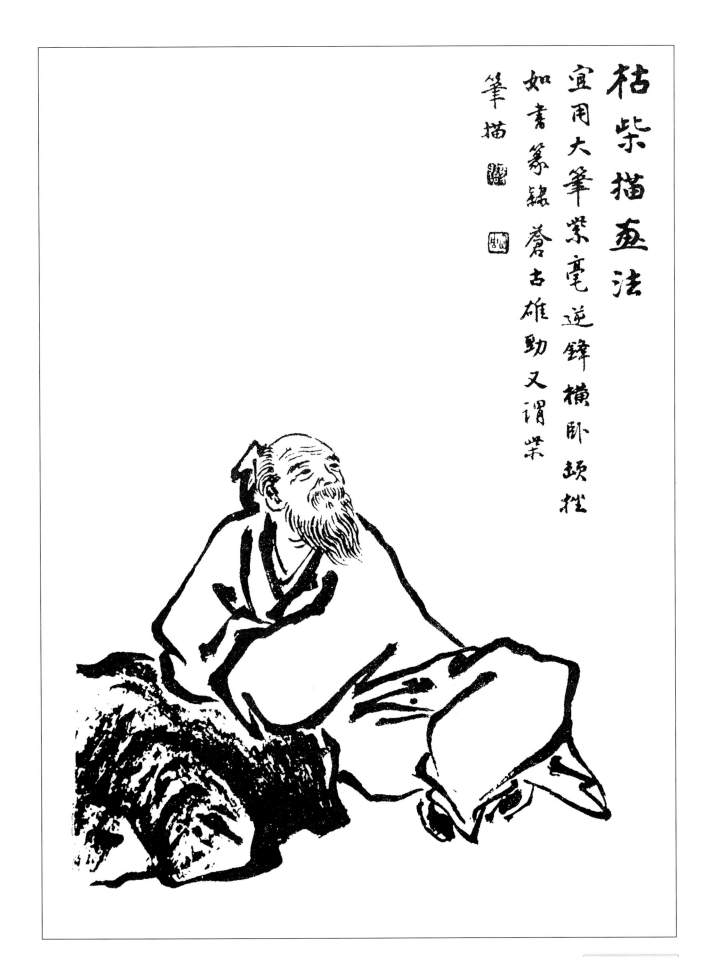

枯柴描画法

宜用大筆紫毫逆鋒橫卧頓挫
如書篆隸蒼古雄勁又謂柴
筆描

枯柴描

減筆描畫法

此描法衣摺宜減而不覺少用筆

六要蒼勁古秀馬遠梁楷嘗為之

蚯蚓描畫法

春蛇秋蚓以譬作書無骨
之誚然險惡太過尤多近俗
蚯蚓當如篆書圓筆寫佳

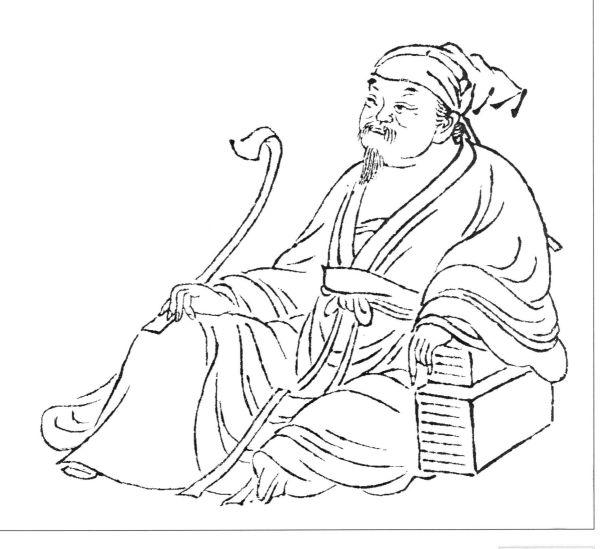

蚯蚓描

附　录

《朝元仙仗图》

此图是北宋初年道教壁画的稿本，以卷的形式流传至今。其临本《八十七神仙图》，现为徐悲鸿纪念馆藏。此图绘道教帝君、诸神仙朝谒元始天尊的队仗行列。有两帝君（东华、南极）、真人、仙人、玉女、神将等，共八十余人，其构图统一中求变化，在处理繁复的画面时，又能协调而不杂乱，全部行列有节奏地前进。线条遒劲流利，人物神采飞扬，衣袂飘举处，有"吴带当风"之遗意；虽不设色却有五彩缤纷、绚丽夺目之感。画家用流利的长线条描绘稠密重叠的衣纹，临风飘扬。人物形象栩栩如生，帝君庄严，神将孔武，女仙顾盼生姿。此卷无款，原传为唐代吴道子作，经赵孟頫审定此卷为武宗元真迹。

宋代　武宗元　朝元仙仗图（局部）

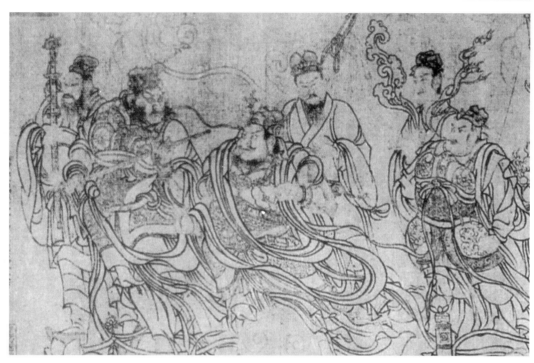

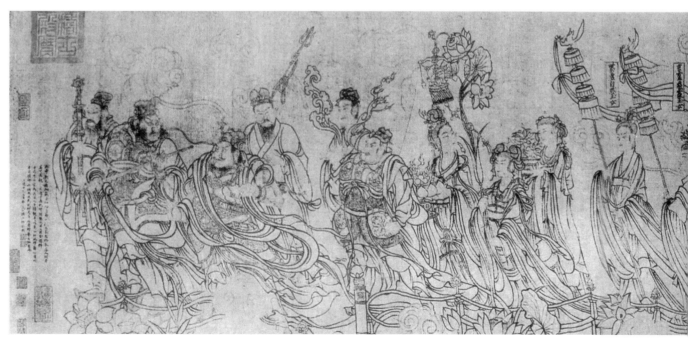

60

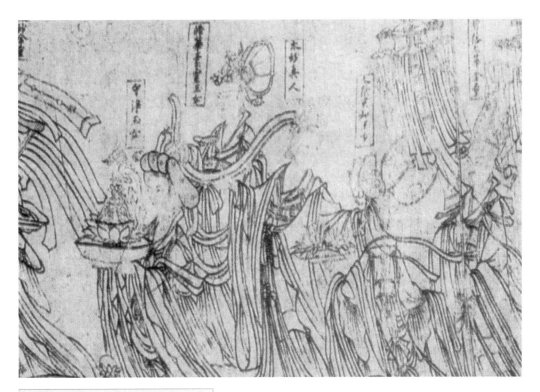

宋代　武宗元　朝元仙仗图（局部）

武宗元（约980～1050），字总之，河南白坡（今河南孟津）人。真宗景德年间，建玉清昭应宫，征全国画师，分二部，宗元为左部之长。他家世业儒，以荫得太庙斋郎，官至虞部员外郎，擅画道释人物，曾为开封、洛阳各寺观作大量壁画。

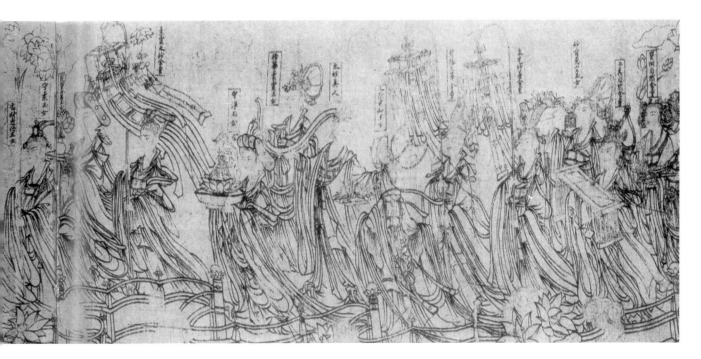

临法：拿到原图画页时，先不急于着手临摹，应认真审视原图，做到耐心、细心地读画，待看熟、看透后有心领神会的感觉时，才可开始有把握地进行临摹。先从头至尾有序地进行打底稿，后逐一细笔勾勒，短线要干净利索，长线要如蚕吐丝般流畅，并注意墨色浓淡的变化，如脸型、手指、云朵的表现可用淡墨。

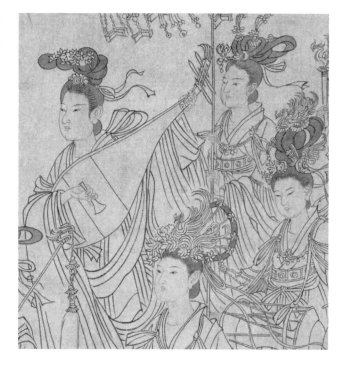

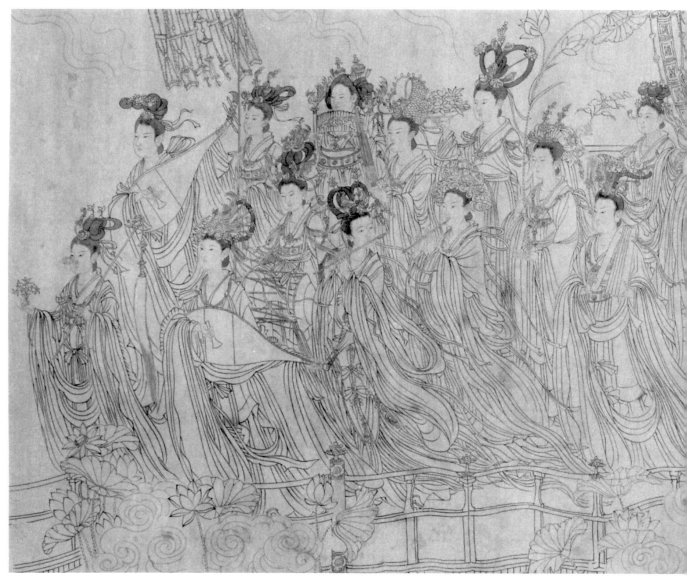

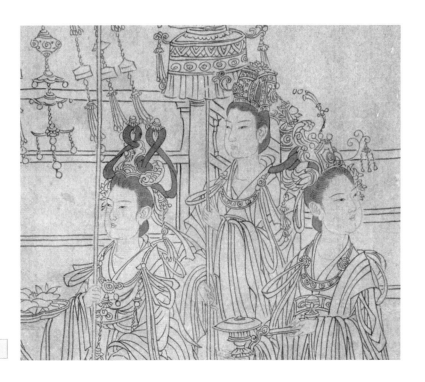

临者：魏为

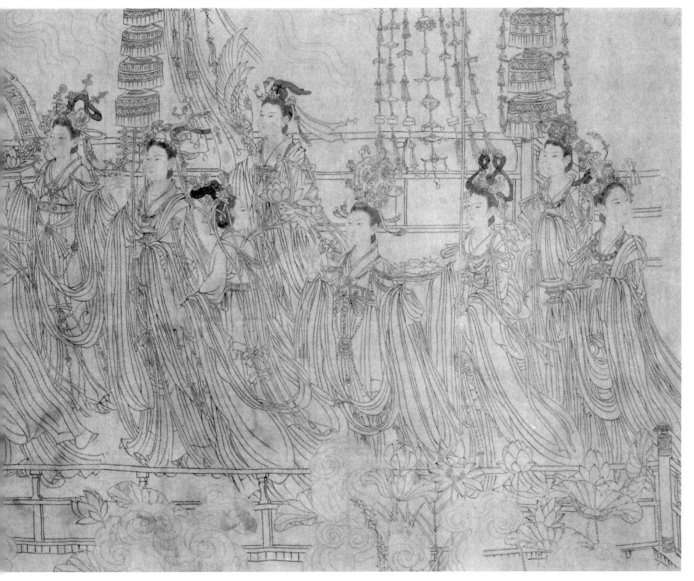

图书在版编目(CIP)数据

中国画十八描法/范生福绘. —上海：上海人民美术出版
社，2017.8（2020.1 重印）
ISBN 978-7-5586-0466-9

Ⅰ.①中… Ⅱ.①范… Ⅲ.①中国画－国画技法
Ⅳ.①J212

中国版本图书馆CIP数据核字（2017）第174781号

中国画十八描法

绘　　画：范生福
策　　划：潘志明
责任编辑：潘志明
技术编辑：季　卫
封面设计：张　璎
出版发行：**上海人民美術出版社**
　　　　　（上海市长乐路672弄33号）
印　　刷：上海天地海设计印刷有限公司
制　　版：上海立艺彩印制版有限公司
开　　本：889×1194　1/16　4印张
版　　次：2017年8月第1版
印　　次：2020年1月第2次
印　　数：3301-6550
书　　号：ISBN 978-7-5586-0466-9
定　　价：35.00元